
• 대한민국전통 손글씨명장 함초샘 장대식 •

실전 손글씨 연습장

실전 손글씨 연습장

초판 1쇄 발행 · 2019년 4월 15일

발행인 · 이성훈 | 발행처 · 도서출판 청솔 | 출판등록 · 1988년 5월 30일 제312-2003-000047호
주소 · 경기도 파주시 광인사길 111 | 대표전화 · 031-955-0351 / 팩시밀리 · 031-955-0355
E - mail · chungsolkids@naver.com
ⓒ 청솔, 2019
출판사의 동의 없이 사진과 내용의 일부를 인용하거나 발췌하는 것을 금합니다.

ISBN 978-89-7223-387-9 13600

* 편집에 도움 주신 분들 | 장유신 · 곽노마 · 박영심 · 이정희 · 이정민 · 김정정 · 김여울 · 황정희

* 이 도서의 국립중앙도서관 출판예정도서목록(CIP)은 서지정보유통지원시스템 홈페이지(http://seoji.nl.go.kr)와
 국가자료종합목록시스템(http://www.nl.go.kr/kolisnet)에서 이용하실 수 있습니다. (CIP제어번호 : CIP2019010839)

대한민국전통 손글씨명장이 써주는
POP예쁜글씨 & 캘리그라피

실전 손글씨 연습장

| 지은이 · 함초샘 장대식 |

청솔

캘리그라피는 예쁘고 곱게 쓰는 것이 아니라 한글 단어의 표정을 어떻게 담아내느냐가 중요합니다.

_ 원광대학교 서예문화예술학과 교수 효봉 여태명

인생을 논할 수 있는 이런 벗들이 있어 행복하고, 그 벗 중 한 분이 함초 선생님이십니다.

일곱 번째 책 출간을 축하드리며.

_ 대한민국전통 목조각명장 우필 노재영

스마트폰이 등장한 뒤 속도 경쟁 속에 '그리움'은 잊혔습니다. 생각하고 '기다림'도 없이, 느끼기 이전에 모든 것이 추억의 순간이 되었습니다. 속상하기도 하지만 이제는 인정할 수밖에 없는 시간이 됐네요. 하지만 그 가운데서도 무한한 활자 속에 한 줄기 명상…… 바로 손글씨가 주는 감성! 빠르게 흘러가는 삶 속에 가끔 한줄기 기쁨과 명상이 되어 줍니다. 그게 아마도 복잡한 일상에서 조그마한 즐거움이 아닐까 생각합니다. 이제는 오래두고 함께 가는 또 다른 벗이 될 것 같아요.

_ 배우 조달환

존경하는 함초 스승님의 책 출간을 진심으로 축하드립니다. 13년 전 희망도 꿈도 없고, 아무것도 할 줄 아는 게 없었던 저에게 손글씨라는 빛나는 보석을 안겨 주셨고, 저의 꿈을 실현하게 되었으며 지금 이 자리까지 오게 되었습니다.

일곱 번째 함초 스승님의 책을 통해 다시 한 번 사랑에 빠져들고 싶습니다.

_ 채널A 〈서민갑부〉 출연, 글씨파는남자 대표 이병삼

함초 원장님은 한글의 아름다움을 위해 30년 동안 끊임없이 연구해 오신 분입니다. 그는 무엇보다도 글꼴의 조형과 색감, 재질이라는 삼박자를 완성해 낸, 몇 안 되는 한글 연구가라고 할 수 있습니다. 지난《실전 POP예쁜글씨배우기》에 이어 새로운《실전손글씨연습장》도 많은 학습자들에게 길잡이가 되기를 희망해 봅니다.

_ (사)한국캘리그라피디자인협회 부회장 김성태

이 책이 한국 상업 미술에 큰 역할을 하기를 기대합니다. POP 광고는 이제 국제적인 문화입니다. 서로 커뮤니케이션하며 긴밀하게 활동하면 좋겠습니다. 책 발간을 축하드리며, 찬사를 보냅니다.

_ 사단법인 일본POP서미트협회 회장 아다치 마사토

출간을 축하드립니다! 세상에서 가장 훌륭하고 소중한 한글로 예쁜글씨와 캘리그라피를 만드는 손글씨 교재를 일곱 번째로 출간하는 함초 장대식 선생님의 노고에 감사드립니다. 직접 손으로 쓰던 이전과 달리 요즘은 글씨를 잘 쓰는 젊은이가 흔치 않습니다. 특히 익숙하게 컴퓨터 자판을 두드리는 환경에서 우리의 소중한 문화와 전통인 손글씨를 지켜 주는 역할을 장대식 명장이 하고 계십니다. 자랑스러운 출판을 다시 한 번 축하드립니다.

_ 인천광역시의회 부의장 안병배

시집《커피도 가끔은 사랑이 된다》의 제목을 적어 주신 선생님! 글씨에 생명이 있다는 말이 있죠. 하지만 함초 선생님 글씨에는 생각까지 담겼습니다. 글씨를 배우는 분들의 좋은 지침서가 될 멋진 책 출간을 축하드립니다.

_ 커피 시인 윤보영

손글씨를 배우려는 분들에게 정말 꼭 필요한 교재일 것 같아요! 저도 바로 구입할게요. 실전 손글씨 연습장 출간을 진심으로 축하드려요.

_ 가수 김정은

열심히 앞만 보고 달려오신 함초 선생님의 일곱 번째 책 발간을 기쁜 마음으로 축하드립니다. 아름다운 우리 한글을 다양한 방법으로 시도, 연구하시는 모습을 뵈면서 최선을 다해야겠다는 다짐을 하게 됩니다. 글씨에 마음을 담고, 풍부한 감성을 담겨 있는 우리글을 위해 애쓰시는 선생님을 존경하며 다시 한 번 축하드립니다.

_ 담은캘리그라피 애제자 신희찬

선생님이 쓰신 손글씨에는 깊은 인품과 이야기가 깃들어 있습니다.
정말로 그 아름다움에 감탄합니다.
모두에게 도움이 되는 유익한 책입니다. 응원하겠습니다.

_ 일본 공예인 작가 에쓰코

글씨가 예술로도 승화될 수 있구나. 그 경이로움을 함초 선생님을 통해 처음 느꼈습니다.
이 책이 손글씨를 배우고자 하는 분들께 메마른 땅에 내리는 단비 같은 역할을 해 주고, 손에서 놓지 못 하는 필독서가 될 것입니다.
함초 선생님의 일곱 번째 책 출간을 마음을 다해 축하합니다.

_ 죠이풀강연연구소 대표 김세미

장대식 선생님의 일곱 번째 한국어 교재를 출판을 진심으로 축하합니다.

2006년부터 한중 POP 국제 교류를 통해 얻은 유익한 정보에 감사드리며, 한글의 우수성과 아름다움에 감탄하고 있습니다.

_ 중국북경수회POP학교 서서, 중국 산둥 란란POP

인연은 삶의 보너스 같은 선물! 함초 스승님과 저의 인연이 바로 그런 보너스 같은 존재인 듯합니다.

스승님과의 인연과 등불 같은 교재 있었기에 저도 여기까지 발전하지 않았나 다시 한 번 생각하며,

손글씨 교재 출간을 진심으로 축하드립니다.

_ 애제자 예림 조향옥

핸드폰과 컴퓨터 때문에 글씨 쓸 일이 많지 않아 글씨가 악필이었는데, 함초 선생님께 글씨를 교정받고 글씨를 잘 쓸 수 있게 된

것이 신기했어요. 글씨는 한번 배우면 평생 쓸 수 있고 제2의 인격이라고 하신 말씀이 기억납니다.

이번에 출간하신 책도 많은 분께 사랑받으시길 응원합니다.

_ 영화배우 조왕별

아름다운 우리 한글을 예쁘게 잘 쓰기 위하여

이 책은 수년간 예쁜글씨 POP & 캘리그라피 강의와 주문 제작, 체험 행사 등 실전에서 많이 쓰인 단어와 문구를
수록해 실전 손글씨를 접하는 이들이 곧바로 활용할 수 있도록 구성하였습니다.
가독성 높은 예쁜글씨 POP 서체와 고풍스럽고 감성적인 느낌의 본문에 적합한 함초샘 어필체를 중심으로
좋은 글귀를 비롯해 여행사, 미용실, 약국, 학원, 음식점, 은행, 교회 등에서 필요에 따라 활용할 수 있도록
다양한 단어를 예시로 수록했습니다.

〈실전 손글씨 연습장〉은 전달하려는 내용과 사용 장소에 따라 문자를 시각적으로 쉽게 알아보고
아름답게 표현할 수 있도록 집필했습니다.
문자를 아름답게 표현하려면 중심축을 맞춰 짜임과 구성이 조화롭게 균형을 이루어야 합니다.
글씨를 예쁘게 잘 쓰려면 많이 보고 듣고 느끼고, 견문을 넓혀야 합니다.
그래서 머리로 원리를 이해하고 생각한 뒤 응용해 실력을 키우고,
실전에 활용하려는 자세가 필요합니다.

이 책이 일선에서 활동하는 POP 디자이너와 캘리그라퍼에게 큰 도움이 되기를 기대합니다.

특히 완성된 글씨가 작품이 되고 상품이 될 수 있도록

'함초샘 원바세' 기법을 특별 부록으로 수록했습니다.

아름다운 우리 한글을 예쁘게 잘 쓰는 그날까지 응원하겠습니다.

2019년 3월

대한민국전통 손글씨명장 함초샘 장대식

목차

제 1 부

예쁜글씨
POP서체

...

타이틀 서체는 눈에 띄게 돋보이고 가독성이 매우 좋은 서체입니다.

(글씨 크기에 따라 평붓 1호~5호 사용)

POP체 숫자쓰기

1 2 3 4 5 6 7 8 9 10

1 2 3 4 5 6 7 8 9 10

→ ↑ ← ↓ ↗ ↖ ♥ ● ?

#5.000 3.500원 3월

2019년도. 7.250 . 12

2020년. 316CHS17

월화수목금토일

봄여름가을겨울

입춘대길 춘하추동

새해아침 근하신년

취미반·강사반·전문가반
소자본창업반·자격증반
택배배송·문화센터회원
소자본부업창업·학생회장·
선거피켓·벽보포스터제작

예쁜손글씨POP

주문제작·수강·출강·

체험·수강생모집·특강

단체수업·기업체

토탈공예·프리마켓

♥전교학생회장선거후보♥

기호1234567890

첫째. 둘째. 셋째. 넷째

하나·둘·셋·넷·다섯·

일이삼사오육칠팔구

빠듯한. 뽀빠이. 뿌리
깍꿍. 낚시. 똘짱. 쌀통
쭈쭈바. 쌈장. 꽃밭. 여덟
룰루랄라룰랄라. 캐럴
넋. 앉. 덟. 밝. 넓. 닭. 삶. 핧

Haqqy HOUSE open
I LOVE YOU SALE
CLOSE DREAM BUS
Event ONE Smile
MerryCHRISTMAS
Best ON OFF NEW

전교부회장후보♡선거공약

1. 말보다는 행동으로 실천하는

2. 최고보다는 최선을 다하는

3. 발로 뛰는 준비된 일꾼!

♡ 귀담아듣고 봉사하는 회장

♡ 신뢰와 믿음이 있는 부회장

♡ 우정이 넘치는 전교회장

♡ 축구·농구·체육시설 보강

♡ 학생동아리반 신설

무♡무조건 발로뛰는 고서연

한♡한없이 봉사하는 김수영

도♡도전!! 두렵지않아 김태섭

전♡전교생의 런닝맨 윤영찬

김하준♥이도윤♥박서준

장시우♥최민준♥이주원

윤예준♥서유준♥정지호

송준우♥유시윤♥오예원

박시후♥손연우♥최윤우

이하윤♡ 김서윤♡ 최서연
유하은♡ 석지유♡ 임하린
안지우♡ 윤수아♡ 곽세라
박서현♡ 장온아♡ 김혜빈
서초롱♡ 한빛나♡ 이샛별

미소천사 · 예쁜공주 · 얼짱
자체발광 · 애교 · 니가최고
우리딸 · 귀요미 · 반짝반짝
우유빛깔 · 애교만땅 ·
니가젤이뻐 · 인기짱 ·

멋진왕자 · 우주최강 · 울아들
슈퍼스타 · 귀염둥이짱 ·
멋진왕자 · 해피하우스 ·
우리보물 · 완소얼짱 · 멋져
러블리 · 아이러브 YOU

음식메뉴·한우불고기·탕수육

국내산삼겹살·미국산재료

코다리전분·스페셜돈가스

돼지고기·낙지백반·설렁탕

육개장·뚝배기한사발

포장마차메뉴 · 홍합탕 · 닭발

꼼장어 · 계란말이 · 제육볶음

새우구이 · 꼬막무침 · 한치회

꽁치구이 · 전어구이 · 계란찜

해물파전 · 주꾸미볶음 · 골뱅이

특선차림표·한정식·열무냉면
도가니탕·찹쌀순대·우동면
곤드레밥·곰탕·한우우거지탕
안창살·꽃등심·흑돼지구이
보쌈정식·육회·전골·항정살

중화요리 · 짜장면 · 짬뽕 · 울면
쟁반짜장 · 잡채밥 · 볶음밥
팔보채 · 양장피 · 유산슬
꽃게깐풍기 · 자연산송이전복
해파리냉채 · 물만두2인분

주류·안주류·소주·맥주·생맥주
카스·하이트·병맥주·청하
참이슬·처음처럼·복분자
막걸리·동동주·샴페인
고량주·와인·홍주·칭따오

치킨통닭정·신포닭발·무뼈
교촌치킨·양념반후라이드반
순살치킨·파닭·야채치킨
매운양념치킨·훈제칠면조
닭다리·닭날개·양파닭

제과제빵 · 케이크전문점
빵나오는시간 · 갓구워낸빵
샌드위치 · 도너츠 · 소금빵
단팥빵 · 천연효모배양
야채고로케 · 햄버거셋트

카페메뉴 · 밀크쉐이크주문
라떼 · 아메리카노 · 커피
레몬에이드 · 허브차 · 바닐라
눈꽃빙수 · 버블티 · 민트모카
과일차 · 우유 · 계산은 선불

호박죽·참깨죽·야채특선죽
별미전복죽·매생이굴죽
자연산송이쇠고기특별죽
해물죽·동지팥죽·참치야채
새우죽·만원이상포장가능

61

과일·사과·배·귤·감·홍시
딸기·파인애플·바나나
키위·포도·수박·오렌지
참외·복숭아·레몬·체리
메론·석류·토마토·단감

수산물·횟집·장어구이·전어회
회덮밥·해삼·멍게·개불
도미·우럭·해삼·동태·고등어
갈치·문어·꽁치·대게·광어
꽃게찜·영광굴비·회는포장

병원·약국·소아과·이비인후과
산부인과·치과·한의원·주사
독감예방접종·물리치료·진료
종합검진·비만클리닉·구강검진
동물병원·비염·의료보험대상

은행보험·증권·우체금리·예금·돈
현금지급기·온라인송금이체료

순번대기표·대출상담·신용카드

번호표뽑는곳·잔돈바꾸는곳

신규계좌개설·고객사랑

냉방중·난방中·아동·성인복

초콜릿·골프회원·여성핸드백

선물용·게시판·메모지·칼

꽃배달·플라워·악세사리

반지·귀걸이·커플링·특별가

선글라스 · 안경점 · 렌즈 · 시력기

냉장고 · 세탁기 · 인테리어

셀프세차 · 임대문의 · 오피스텔

뷰티 · 피부미용 · 남성컷트 · 파마

에어로빅 · 네일아트 · 속눈썹

교회·여름성경학교·하계수련회
주일예배·할렐루야·아멘
믿음소망사랑·선교회·찬양
성경책·청소년부·기도·목사님
예닮·새가족·헌금·말씀

Memo

Memo

Memo

제 2 부

함초샘어필체

감성적이고 속필이 가능하며 글씨가 훨씬 더 품격 있게 보일 수 있는 서체로

다양한 분야에 폭넓게 활용되고 있습니다.

(세필매듭 3호, 5호, 평붓 1호)

ㄱㄴㄷㄹㄹㅁㅂㅅㅇㅈㅈㅊㅋ
ㅌㅌㅍㅎㅎㅏㅑㅓㅕㅗㅛㅜㅠ
ㅡㅣ가나다라라마바사
아자차카타타파하하
곽난달랄맘밥삿앙잦찾
칵탁탓팥핫넜넙맑닮

해달별산물숲불배땅돌꽃새

싹굿섬풀잎쌀맛삶꿈붓

칼방닭땀뜸책펜북복

문벼달밀백활팔절숯

철강김솔옷밥몸봄병눈

여름 가을 겨울 바람 구름 나무 가지

새싹 여행 기쁨 예술 소통

달콤 봄날 별빛 동강 소풍 사랑

축제 노을 캘리덕담 맑음 날개

태양 우정 희망 감사 열정

설레임 그리움 오솔길 속삭임
데이트 첫사랑 행복해요
알라뷰 멋쟁이 브라보 서울
춘삼월 한가위 보름달 고향
채송화 올림픽 월드컵 축구

우리인생
밝게빛나리

그대
아무걱정말아요

우리가족
행복만땅

Smile
웃자웃자

인생은 축제 세상은 놀이터

- 폼나는 마을 슬로건

79

숙제하듯 살지말고
축제하듯 살자

人生은 지구별에
소풍 中

늘 응원할게 · 오늘도 수고했어

빛나라 내 인생 · 행운만 땅

오늘도 맑음 · 불행끝 행복시작

쓰담 쓰담 · 힘내 · 아프지 말고

폭풍감동 · 미안해 · 잘자라

잘자 내꿈꿔· 좋은하루 감사

사랑해요· 다잘될거야

생일축하해요· I LOVE

꽃보다청춘· 네꿈을펼쳐라

니가참좋다· 굿밤· 잘자

우리가족 꽃길만걷자 함께해요

너랑나랑 토닥토닥 땡큐

힘내요 건강이재산 고마워

파이팅 홧팅 대박나라

따뜻한 커피한잔의여유

생일을축하합니다· 입학·졸업
첫돌·백일·회갑연·칠순잔치
임신·출산·퇴원·합격·승진
축복·감사·기쁨가득한하루
선물로사랑의마음을전해요

울아들ᵛ 우주최강ᵛ 멋진왕자

슈퍼스타ᵛ 해피하우스

우리집보물ᵛ 완소열짱멋져

러블리ᵛ 아이러브유 요정

귀염둥이· 예쁜공주· 얼짱·
자체발광·미소천사·최고
귀요미우리딸·반짝반짝
우유빛깔·니가젤이뻐!

박시후 · 손연우 · 최윤우

송준우 · 유시윤 · 오예원

윤희주 · 고주한 · 김주희

장시우 · 최민준 · 이주원

이도윤 · 김하준 · 박서준

이하윤 · 최서윤 · 유하은
인지유 · 윤수아 · 이샛별
하늘 · 샤이 · 미르 · 레아시아
태양 · 레온 · 보나 · 은율 · 선아
레나 · 하나 · 루나 · 채련

간판·고시원·골프·과외·꽃집
논술학원·척추자세교정·떡국
자전거·렌트카·모텔·팬시용품
미용실·바둑학원·발레. 요가·재즈
법률사무소·뷔페식당·비만클리닉

인터넷·인테리어·일본어·웨딩

중세차·에어콘·여행사·요리

성형외과·장난감·주유소·태권도

블랙박스·컴퓨터수리·퀵서비스

화장품·한복집·청소대행·휴대폰

포장됩니다. 어서오세요

감사합니다. 안녕하세요

묶음셀프입니다. 정기휴일

계산은카운터에서카드결제

세일상품가격할인합니다

부재중 · 순찰中 · 상담중노크

금연구역 · 흡연장소 · 잠시주차

요금표 · 가격표 · 사은품증정해요

퀵서비스배송 · 배달됩니다

관계자외출입제한합니다

호랑이반· 토끼반· 기린반·
고래반· 오리반· 거북이반
딸기반· 포도반·파인애플반
원장실· 교사실·여자탈의실
상담실· 탕비실·화장실

태권도학원·피아노·첼로
음악·미술·체육실기·검도
초등중등고등방과후수업교실
특기적성공부방·돌봄교실
국어 영어 수학개인과외지도

설날 · 새해아침 · 입춘대길

주석 · 중추절 · 한가위 · 말복

정월대보름 · 기념일 · 윷놀이

삼월절 · 식목일 · 어린이날

화이트데이 · 어버이날

발렌타인데이 · 스승의날
결혼 · 칠순잔치 · 회갑 · 고희연
성탄절 · 메리크리스마스
개업식 · 확장이전 · 한글날
선물로감사의 마음을 전합니다

가족테마여행·승차권예매

인천공항·면세점·명품쇼핑

이달의추천여행·베트남여행

일본·중국·미국·캐나다패키지

대한항공·아시아나·국내선

떡볶이 · 분식집 · 순대 · 오뎅
어묵 · 라면 · 김밥 · 돈가스정식
해물라면 · 칼국수 · 김치찌개
수제비 · 제육덮밥 · 비빔밥
냉면 · 황태해장국 · 닭꼬치

음식메뉴 · 한우불고기 · 탕수육
국내산 삼겹살 · 호주산재료
코다리찜 · 스페셜돈가스
돼지고기 · 낙지볶음 · 백반
육개장 · 뚝배기국물한사발

포장마차메뉴·닭발·홍합

계란말이·꼼장어·제육볶음

새우구이·꼬막무침·한치회

꽁치구이·전어구이·계란찜

해물파전·주꾸미볶음·골뱅이

한정식특선차림표 · 열무냉면

찹쌀순대 · 도가니탕 · 우동면

곤드레밥 · 곰탕 · 한우갈비탕

안창살 · 꽃등심 · 흑돼지구이

보쌈정식 · 육회 · 전곡 · 항정살

중화요리 · 짜장면 · 짬뽕 · 울면

쟁반짜장 · 잡채밥 · 볶음밥

팔보채 · 양장피 · 유산슬

꽃게깐풍기 · 자연산송이전족

해파리냉채 · 물만두 포장

주류 · 안주류 · 소주 · 맥주 · 캔맥주

하이트 · 카스 · 생맥주 · 청하

참이슬 · 처음처럼 · 복분자

막걸리 · 동동주 · 샴페인

고량주 · 와인 · 홍주 · 발효술

치킨통닭 · 닭강정 · 신푼닭발

교촌치킨 · 순살치킨 · 야채통닭

닭다리 · 닭날개 · 닭똥집튀김

매운양념치킨 · 훈제칠면조

파닭 · 오리구이 · 오리주물럭

제과제빵·케이크전문점
빵나오는시간·갓구워낸빵
샌드위치· 도너츠· 소금빵
단팥빵·천연효모발효빵
야채고로케·햄버거셋트

카페메뉴 주문 밀크쉐이크
아메리카노 커피 라떼
레몬에이드 허브차 바닐라
눈꽃빙수 버블티 민트모카
과일차 우유 계산은선불

호박죽·참깨죽·특선야채죽

별미전복죽·매생이굴죽

자연산·별미송이쇠고기죽

해물죽·동지팥죽·야채참치죽

새우죽·만원이상포장가능

과일·사과·배·감·귤·홍시
딸기· 파인애플·바나나
키위· 포도· 수박· 오렌지
참외· 복숭아· 레몬· 체리
메론· 석류· 토마토· 단감

수산물·횟집·장어구이·전어회

회덮밥·해삼·멍게·개불

도미·우럭·꽁치·동태·고등어

갈치·문어·굴비·대게·광어

꽃게찜·망둥어·놀래미·낙지

약국·병원· 소아과·이비인후과·
산부인과· 치과· 주사·한방병원
독감예방접종· 물리치료진료실
종합건강검진· 비만클리닉·검사
의료보험대상·비염· 동물병원

은행·보험·증권·우체국·농협·수협

현금인출기·온라인송금·자동이체

순번대기표·대출상담·신용카드

번호표뽑는곳·잔돈바꾸는곳

신규계좌개설·고객님사랑해요

냉방中·난방중·아동용팔찌

초콜릿·골프회원·여성핸드백

선물용·게시판·칼·메모꽂이

꽃배달·플라워·악세사리

귀걸이·반지·커플링·특별가

선글라스 · 안경점 · 렌즈세척기

냉장고 · 세탁기 · 인테리어

셀프세차 · 오피스텔 임대문의

뷰티 · 피부미용 · 파마 · 남성컷

에어로빅 · 네일아트 · 속눈썹

여름성경학교 · 하계수련회
주일예배 · 할렐루야 · 아멘
믿음 소망 사랑 · 찬양선교회
성경책 · 청소년부 · 목사님 · 기도
예닮 · 새가족 · 십일조헌금 ♡♡

월화수목금토일
봄여름가을겨울
입춘대길 춘하추동
새해아침 근하신년

月 火 水 木 金 土 日、祝福

生日・立春大吉・眞理・和平

時間・春夏秋冬・初中高

家和萬事成・東西南北

生日을 眞心으로 祝賀해요

♡結婚을祝賀♡

最高보다는
♡最善을加하는! 人生은祝祭

現実에忠實하자

하늘에는榮光! 땅에는平和

예쁜손글씨POP·캘리그라피

주문제작·수강 출강·체험

수강생모집·특강·기업단체

토탈공예·프리마켓공예

함초샘어필체글씨체 쓰기

취미반·강사반·전문가반
소자본창업반·자격증반
택배배송·문화센터회원
소자본부업창업·전교학생회
선거피켓벽보·포스터제작

우드버닝 · 냅킨아트 · 가죽공예

레진공예 · 세라믹ART

석고방향제 · 보석십자수

디퓨져 · 비누공예 · 팝아트

스템프공예 · 컬러비즈공예

폼나는마을 유일가죽공예 홍시
쩡샘아트스쿨 다순이 윤아트
능가비공방 초코 세영ART
한국문화예술디자인협회
스타공예놀이터 폴라리스 글샘

반딧불·수작쟁이·예그리나

러빙·솜씨장이·몽땅

한스·테라·노마·파랑

영심·레인보우·손멋글방

붓잡이·가나공간담은오즈드림

Memo

Memo

제 5 부

함초샘새봄체

······································

새봄체는 흩날리듯 빠르게 흘려 쓰는 것이 특징이며
붓으로 쓰기 전에 우선 펜으로 서체를 어느 정도 익힌 후
따라서 써보는 것이 효과적입니다.

(둥근붓, 세필매듭 3호, 5호)

ㄱ ㄴ ㄷ ㄹ ㅁ ㅂ ㅅ ㅇ

ㅈ ㅊ ㅋ ㅌ ㅍ ㅎ ㅏ ㅓ

ㅕ ㅗ ㅛ ㅜ ㅠ ㅡ ㅣ

가 나 다 라 마 바 사 아

자 차 카 타 파 하

해 달 별 물

불 꽃 수 쌀

새날 새마을

새출발 새마음

늘히 웃히럼
언제나 응원합니다

네 꿈을 펼쳐라

내가 참 좋다

잘자 내꿈꿔

감사합니다 땡큐

다 잘될거야

꽃길만 걷자

Memo

제 6부

함초샘실전작품모음

명언♡좌우명
좋은글♡감성글씨
캘리그라피손멋글씨

...

실전 캘리그라피 작품은

지역 축제, 박람회, 프리마켓, 자원봉사 행사 등에 쓰였던

손멋글씨 작품입니다.

(둥근붓, 세필매듭, 평붓)

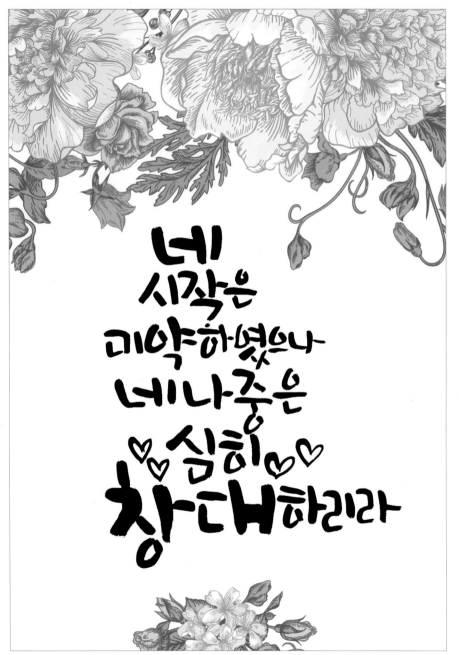

네
시작은
미약하였으나
네나중은
♡ 심히 ♡
창대하리라

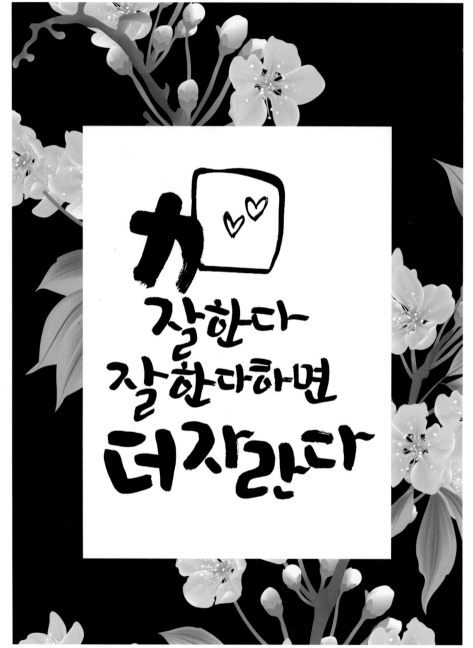

가
잘한다
잘한다하면
더잘한다

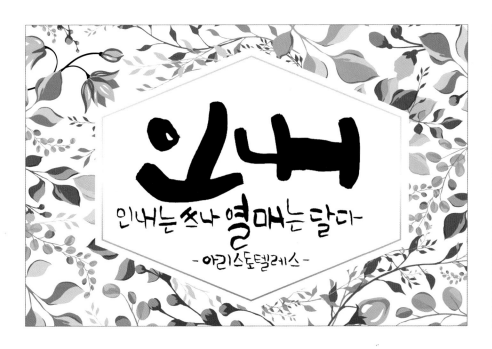

인내

인내는 쓰나 열매는 달다-

- 아리스토텔레스 -

배움

배움은
미래를 위한 가장 큰 준비

- 아리스토텔레스 -

일

일을 즐기면
그 일의
완성도가 그만큼
높아진다.

선물

내가 잘
할 수 있는 일을
찾아 내
자신에게
선물하자

꽃길

눈길걷고나면
꽃길이 활짝
열릴거야

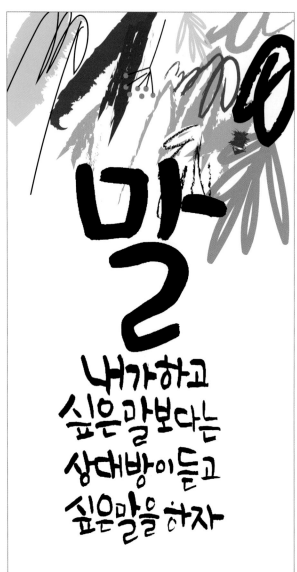

말

내가하고
싶은말보다는
상대방이듣고
싶은말을 하자

효도

부모님 살아계실때
자주 찾아뵙고 자주
연락드리고 마음을 다하라

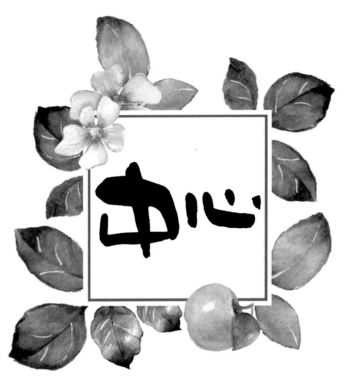

중

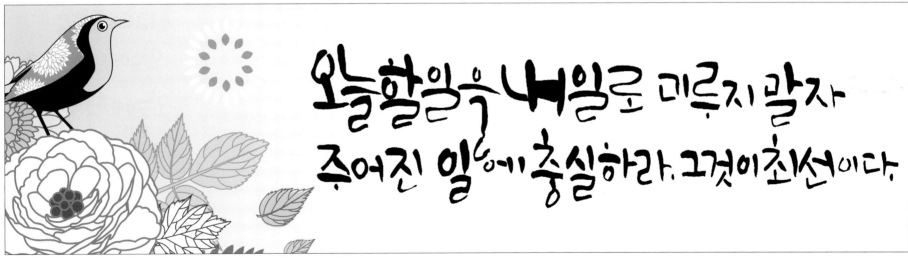

오늘할일을 내일로 미루지 말자
주어진 일에 충실하라. 그것이 최선이다.

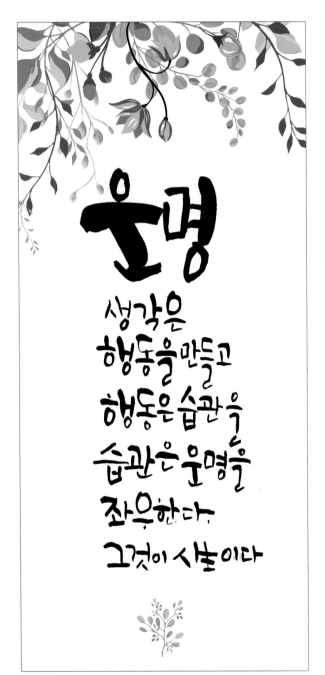

운명

생각은
행동을 만들고
행동은 습관을
습관은 운명을
좌우한다.
그것이 삶이다

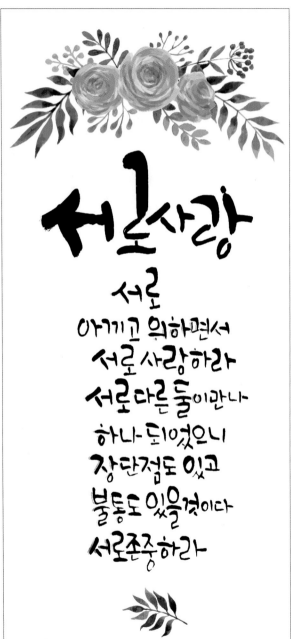

서로사랑

서로
아끼고 위하면서
서로 사랑하라
서로 다른 둘이만나
하나 되었으니
장단점도 있고
불통도 있을것이다
서로존중하라

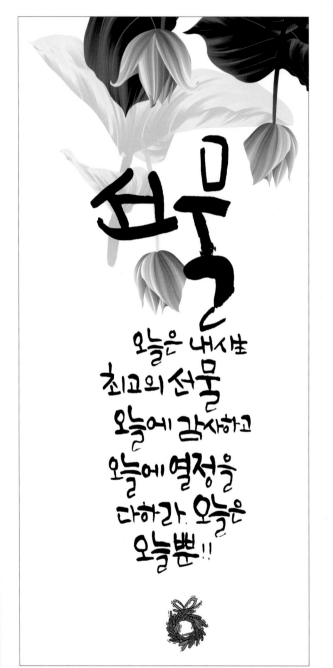

선물

오늘은 내삶
최고의 선물
오늘에 감사하고
오늘에 열정을
다하라. 오늘은
오늘뿐!!

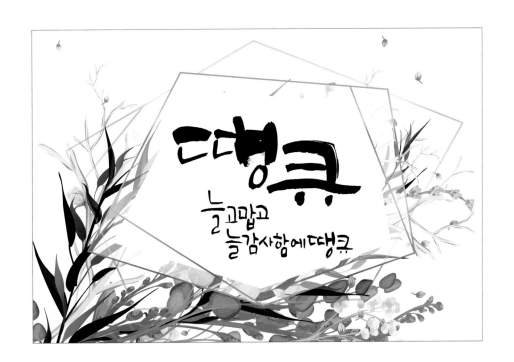

땡큐

늘 고맙고
늘 감사함에 땡큐

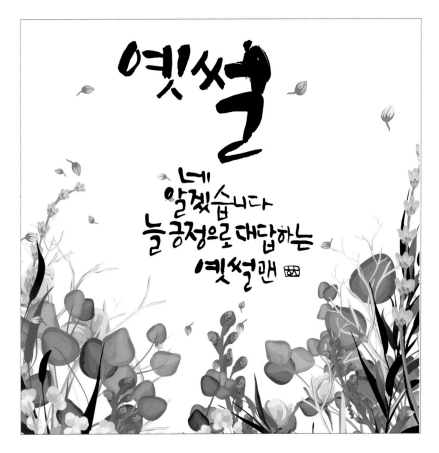

옛썰

네
알겠습니다
늘 긍정으로 대답하는
옛썰맨

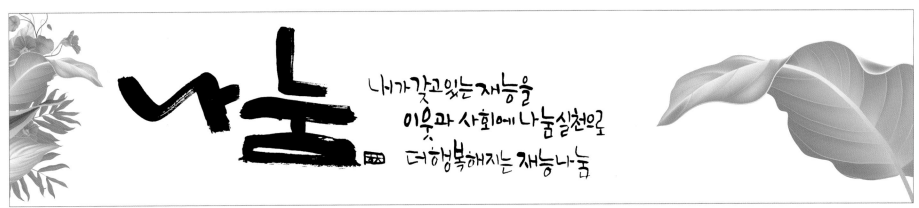

나눔

나가 갖고 있는 재능을
이웃과 사회에 나눔 실천으로
더 행복해지는 재능나눔

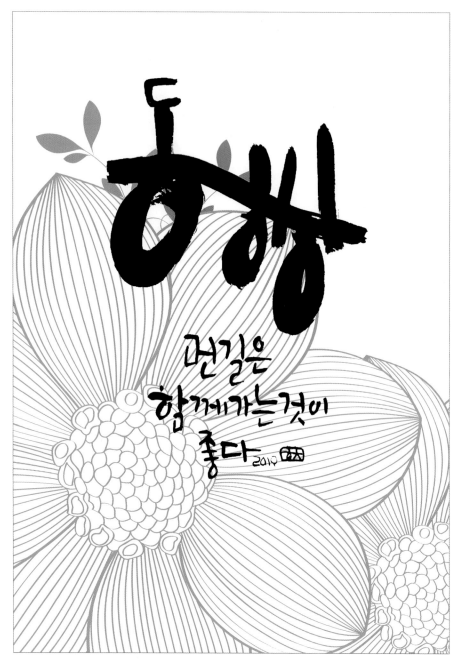

행복

먼길은
함께가는것이
좋다 2010

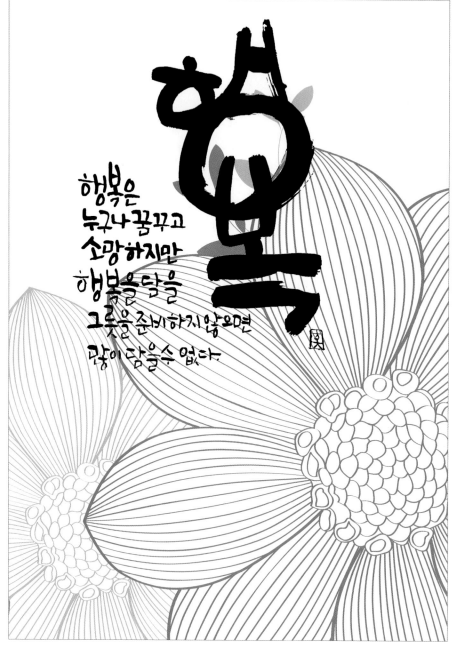

행복은
누구나 꿈꾸고
소망하지만
행복을담을
그릇을 준비하지않으면
많이담을수 없다

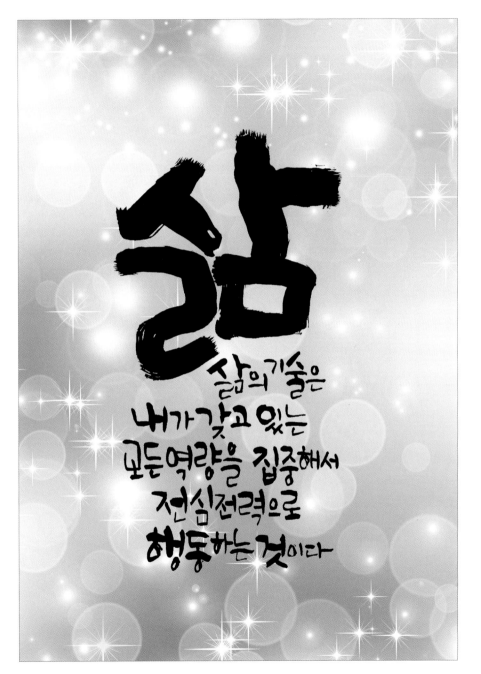

삶

삶의 기술은
내가 갖고 있는
모든 역량을 집중해서
전심전력으로
행동하는 것이다

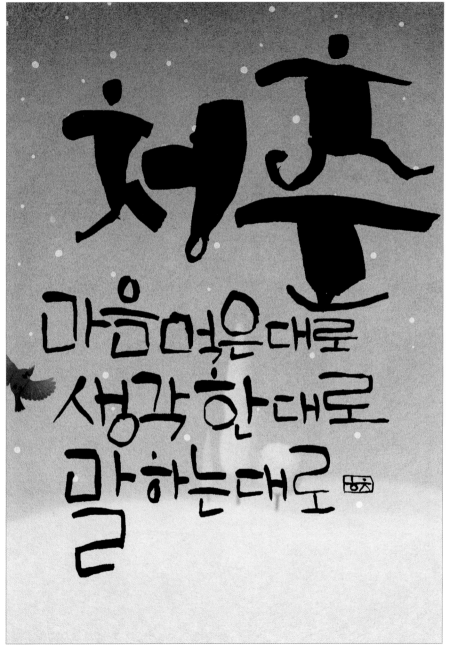

처음

마음먹은대로
생각한대로
말하는대로

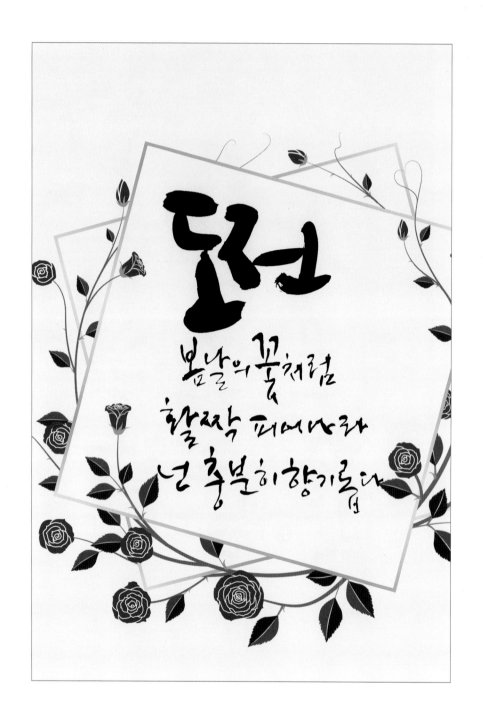

동연

봄날의 꽃처럼
활짝 피어나라
넌 충분히 향기롭다

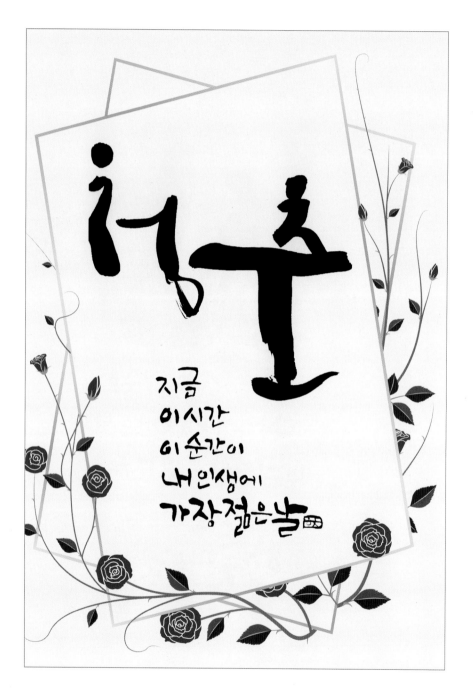

청춘

지금
이시간
이 순간이
내 인생에
가장 젊은날

164

오래동안
꿈을그리는
그사람은
사람은 마침
내
그꿈을
닮아간다

빛나는 원천
빛나는 내인생

꽃

기술은 꾸준함에 있다
꾸준히 반복숙달하면
반드시 이룰수 있다.

침묵은 금이다

최고

제 7 부

함초샘
캘리그라피
패키지디자인

● 롯데제과 옥수수수염차　　　　● 롯데제과 찰떡파이

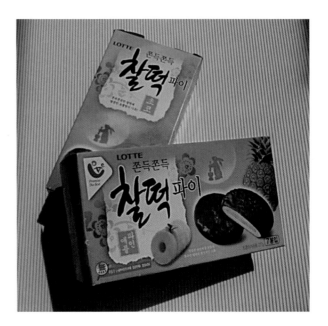

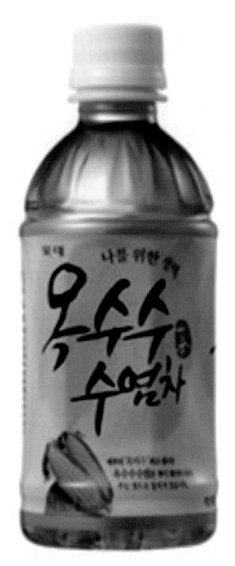

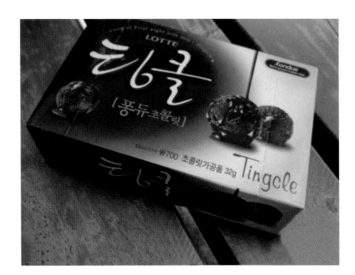

● 롯데제과 팅클

● 롯데헬스원 원기홍삼

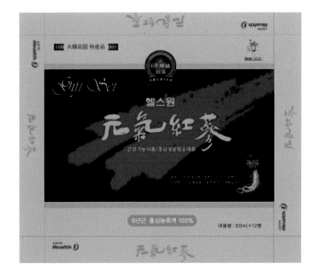

● 롯데제과 딸기쿠키

● 롯데제과 애플쨈쿠키

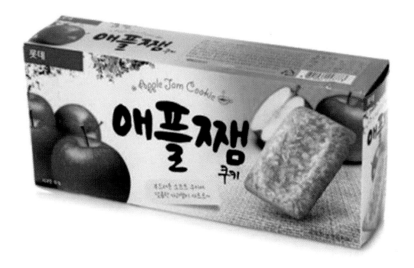

● 광천 해울김

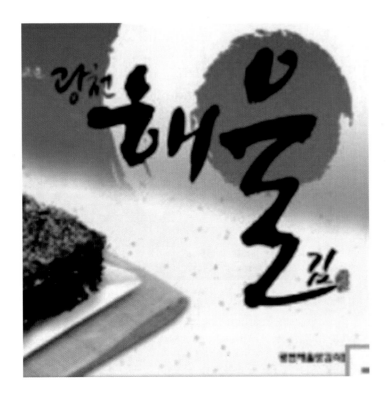

● 롯데제과 왕만쥬

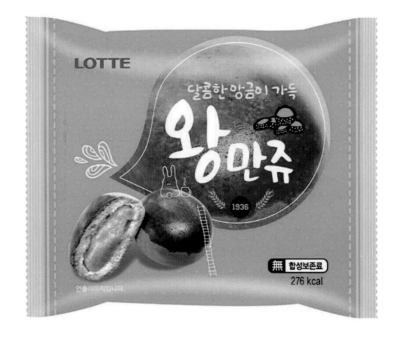

● 나뚜루 호박아이스크림

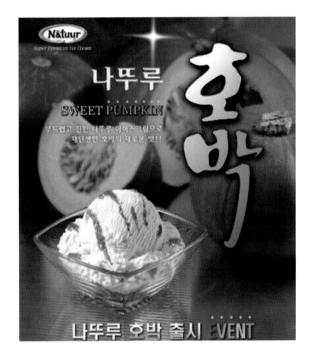

● 서울마포구청 하늘도서관

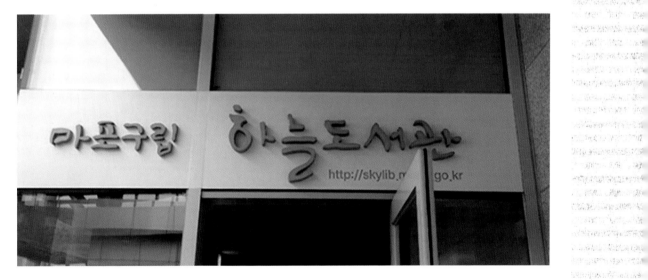

부록1

함초샘
원바세기법

'원바세'는 원적외선 바이오 세라믹의 약칭으로, 반짝이펄을 이용하여 입체 글씨를 디자인하는 손글씨 제작법으로 널리 활용되고 있는 기법입니다. 종이 위에 글씨를 입체적으로 표현함으로써 시각적인 효과를 극대화하여 평면적인 글씨보다 쉽고 빠르게 돋보일 수 있습니다. 기계 장치나 전기 장치를 이용하지 않고도 자연적인 빛에 노출되면 반짝거려서 눈에 띄는 효과가 크므로 예쁜 글씨 POP나 캘리그라피 작업에 매우 적합합니다. 나무나 돌, 타일, 아크릴, 포맥스, 우드락, 종이, 가죽, 유리, 섬유 등 다양한 소재에 작업이 가능하며 물에 지워지지 않습니다.

주재료: 반짝이펄, 전용 착색제, 붓, 우드락 물감, 글루건, 열선커터기
사용하는 붓: 세필매듭 3호, 5호, 간필 7호, 10호

원바세 반짝이펄 색상별 연상되는 느낌

1번 핑크색 계열(부드러운 느낌)

 17번, 18번, 20번, 24번, 25번, 29번 • 애정, 꽃, 공주, 창조, 여성, 귀여움, 우아함

2번 파란색 계열(시원한 느낌)

 9번, 14번, 26번 • 여름, 바다, 하늘, 시원함, 상쾌함, 남성, 청결, 꿈, 희망

3번 금색 계열(밝은 느낌)

 10번, 15번 • 가을, 희망, 명랑, 광명, 황금, 대박, 귀금속, 소중함, 유쾌

4번 초록색 계열(신선한 느낌)

 8번, 13번, 22번, 30번 • 봄, 친애, 젊음, 청춘, 새싹, 초원, 유아, 초록반

5번 은색 계열(가벼운 느낌)

 12번, 27번 • 겨울, 청결, 명쾌, 신앙, 순결, 눈, 비움, 은하수, 무심

6번 빨간색 계열(뜨거운 느낌)

 11번, 28번 • 애정, 정열, 해, 노을, 위험, 매운 음식, 불맛, 성탄절

7번 검은색 계열(무거운 느낌)

 23번 • 모던, 심플, 강조, 침묵, 정지, 밤, 정숙, 비애, 슬픔

16번 주황색 계열(풍부한 느낌)

 21번 • 원기, 적극, 풍성, 유쾌, 건강, 온화, 토속, 전통, 민속, 나무

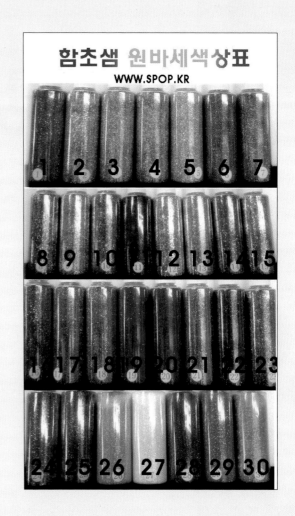

함초샘 원바세 사용 설명서

■ 함초샘 원바세 기법

(원)적외선

(바)이오

(세)라믹

– 반짝이펄을 이용한 글씨 디자인

– 반짝이펄 색상은 30색

 색상별 분류 (1번~7번) 반짝이펄 가루

 (8번~25번) 반짝이 가루

 (26번~30번) 레인보우 가루

– 전용 착색제와 반짝이펄을 이용한 작업이 가능한 소재

 돌, 나무, 타일, 아크릴, 포맥스, 우드락, 가죽, 유리, 섬유, 종이 등에 사용 가능

 ;인체 무해 인증

– 비나 눈을 맞아도, 마른 후 물속에 오랜 시간 담궈도 글씨가 지워지지 않아요.

– 직사광선에서는 6개월 이내에 탈색(변색)될 수 있습니다.

– 실내에서는 탈색, 변색되지 않습니다.

– 착색제는 사용 후 뚜껑을 잘 닫아서 실온에 보관하세요.

– 영하 5도 이하 시 동결되면 사용할 수 없으므로 주의하세요.

■ 함초샘 원바세 방문패 만들기 작업 방법

1. 검은색 우드락에 흰색 색연필로 밑글씨를 씁니다.

 • 검은색 우드락에 글씨를 쓸 때 연필이나 색연필로 밑글씨를 쓴 후 따라 쓰는 것도 좋습니다.

 • 밑글씨가 틀렸을 때는 지우개로 지울 수 있습니다.

2. 붓에 착색제를 묻혀 밑글씨를 따라서 쓴 후 반짝이펄 가루를 뿌려 줍니다.

 • 주로 많이 사용하는 반짝이 기본 색상은 1번, 2번, 5번, 8번, 10번, 16번(체험 6가지 색)입니다.

 • 착색제로 쓴 글씨가 오타가 났을 경우에는 마른 화장지에 물을 묻혀 곧바로 지우면 다시 쓸 수 있습니다.

 • 원바세 전용 붓으로는 부드럽고 탄력 있는 황모붓(족제비 털)이 적합합니다.

 • 원바세 작업에는 탄력이 강한 평붓(납작붓)은 사용하지 않습니다.

 • 세필매듭 3호 붓은 작은 글씨를 쓸 때 사용합니다.

 • 세필매듭 5호 붓은 중간 글씨를 쓸 때 사용합니다.

 • 간필 7호 붓은 작은 글씨부터 큰 글씨까지 가장 많이 사용되는 붓입니다.

 • 10호 붓은 큰 타이틀 글씨를 쓸 때 필요합니다.

 • 붓에 착색제를 묻혀 글씨를 쓸 때는 착색제 농도 조절이 필요합니다. 우드락이나 종이에 작업할 때는 착색제 9, 물 1의 비율로 혼합해 쓰면 적당합니다.

 • 물의 양이 많으면 흘러내릴 수 있으므로 주의합니다.

 • 착색제로 글씨를 쓴 후 반짝이 가루를 뿌리고 털어낼 때는 글씨판 뒷면을 손으로 2번 정도 두드려서 세게 털어 주는 것이 좋습니다.

- 원바세 글씨를 다 쓴 후 건조 시에는 반드시 수평 상태를 유지하고 건조해 주세요.
- 글씨 건조는 직사광선, 응달, 드라이기 사용 등 필요에 따라 선택 건조합니다.
- 착색제 원액으로 글씨를 쓴 후 도톰하게 흘러내려 주면 큰 글씨의 경우 높이 1cm 정도로 엠보싱 효과를 줄 수 있습니다. 주로 전시 작품 등 특별한 작품을 만들 때 두껍게 씁니다.(1일 이상 건조해야 합니다.)
- 타일, 유리창, 아크릴, 포맥스, 섬유, 가죽 등에 작업할 때는 반드시 착색제 원액으로 작업합니다.
- 섬유에 작업한 경우에는 완전 건조 후 글씨 위에 종이나 헝겊을 놓고 다림질을 해 줍니다.
- 반짝이펄을 뿌릴 때는 5cm 이상 떨어진 높이에서 반짝이 통을 강하게 눌러 뿌려 주는 것이 좋습니다.
- 반짝이 통이 딱딱해서 뿌리기 힘들 때는 약병에 덜어 쓰면 좋습니다.
- 어린이, 학생 체험 작품을 만들 때는 글씨 획마다 형형색색으로 여러 가지 색의 반짝이를 뿌려 주면 더욱 예쁜 작품이 됩니다.
- 반짝이펄을 뿌릴 때는 작품의 주제가 연상되는 느낌의 색상을 뿌려서 작품의 완성도를 높여 줍니다.(색상별 연상 느낌표 참조)

3. 열선커터기로 글씨를 잘라 줍니다.
- 열선커터기에 열선을 묶을 때 간격을 4cm 정도로 짧게 묶으면 커팅 속도가 빨라집니다.
- 열선 커팅 시 시작 버튼을 5초 간격으로 설정해 주면 커팅 정확도가 높아지고 열선이 잘 끊어지지 않습니다.

4. 우드락 하트판, 나무판 등 배경판 위에 잘라진 글씨를 글루건으로 부착하여 작품을 완성합니다.
- 글루건은 2~3분 가열하는 것이 적당합니다. 5분 이상 가열 시 화상의 위험이 있으니 각별히 유의합니다.

■ 그러데이션 효과를 내는 방법
- 글씨의 아랫부분 80% 정도에만 각각의 색상을 뿌리고 나머지 공간에는 흰색을 뿌리면 간단하게 투톤 그러데이션 효과가 연출됩니다.
- 파란색 계열로 그러데이션 효과를 주고자 할 때는 글씨의 맨 아랫부분부터 19번, 14번, 2번, 9번, 5번 순으로 면적의 20%씩 채워 나가면 그러라데이션 효과가 완성됩니다.
- 초록색 계열 그러데이션은 아랫부분부터 31번, 4번, 13번, 8번, 5번 순서로 면적의 20%씩 뿌려 주면 됩니다.
- 빨간색, 주황색, 핑크색 계열 그러데이션은 각각
 11-16-21-15-3-5
 1-18-25-17-5
 16-21-10-3-15-5
 위의 순서대로 뿌리면 그러데이션 효과를 얻을 수 있습니다.

● 재롱잔치 응원 피켓 작품

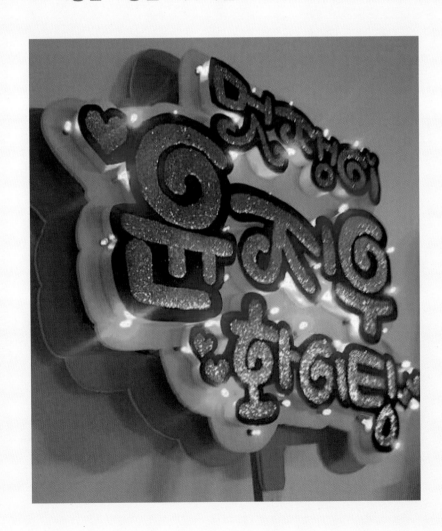
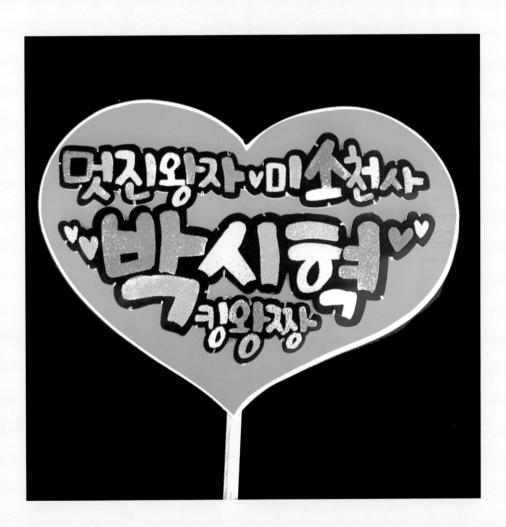

● 나무판을 이용한 작품

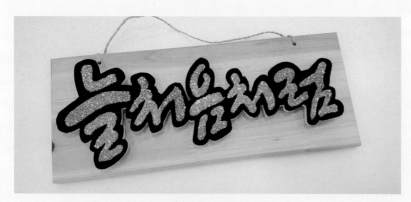

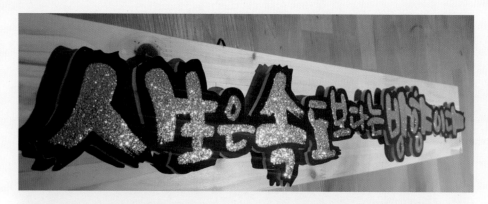

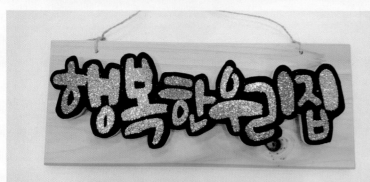

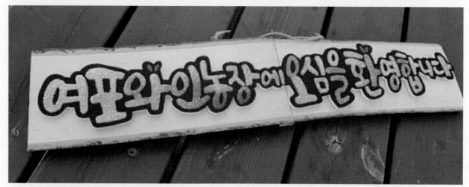

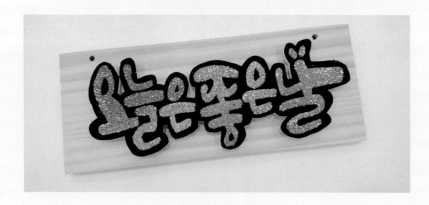

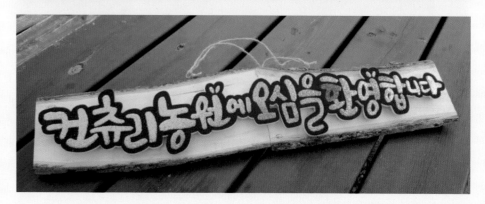

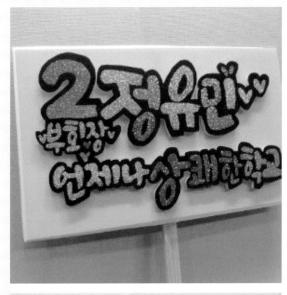
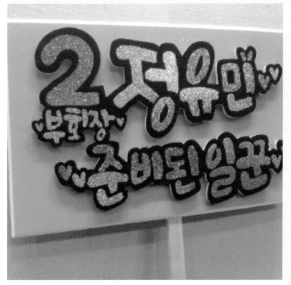
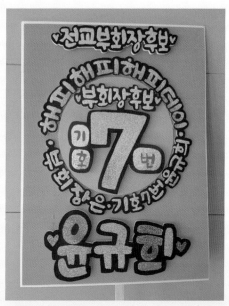
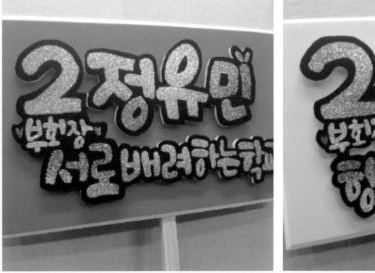
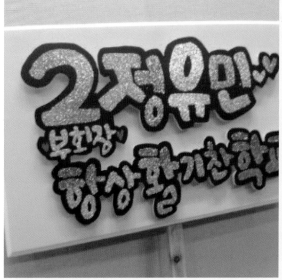
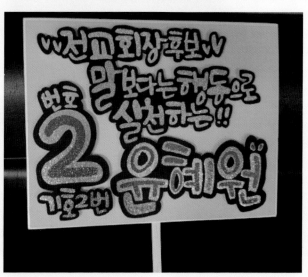

● 상업 간판

● 차량에 글씨

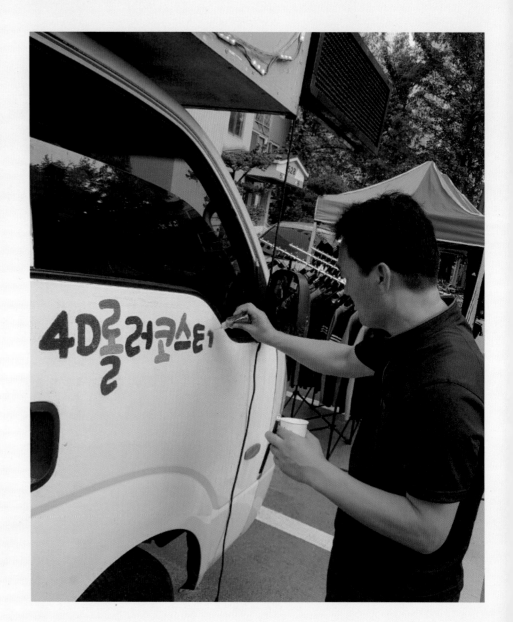

● 유리창에 글씨

● 인테리어 글씨

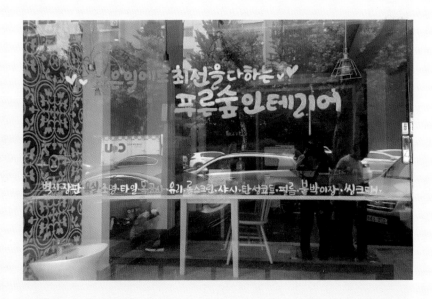

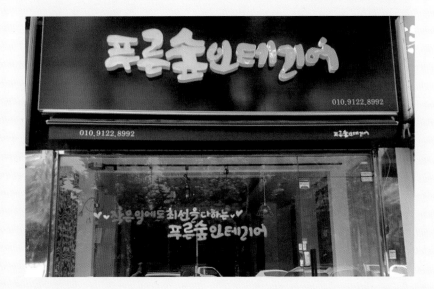

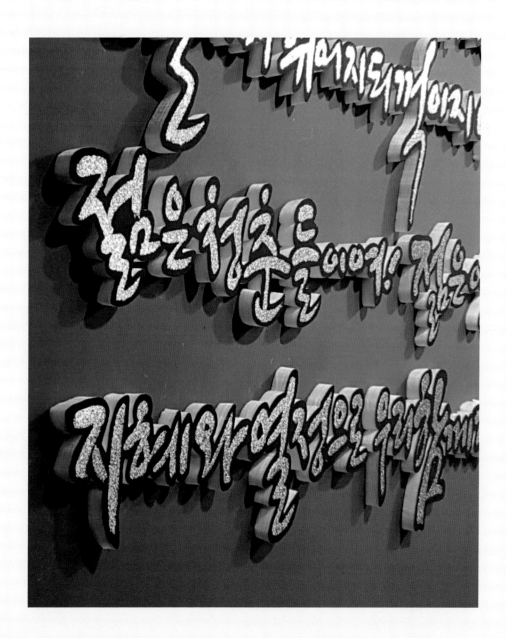

● 성장 축하 보드판

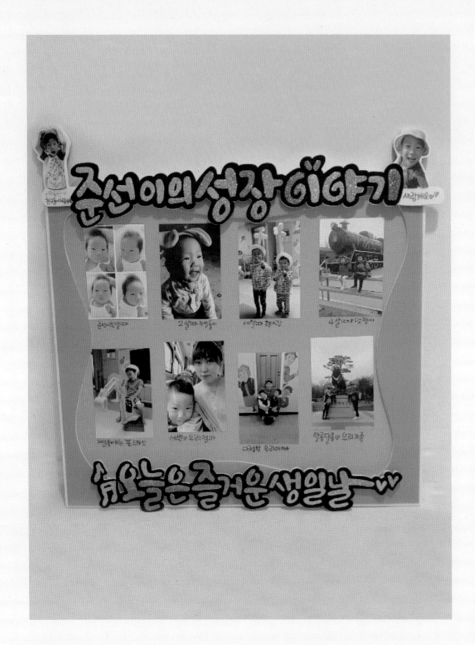

● 메뉴판

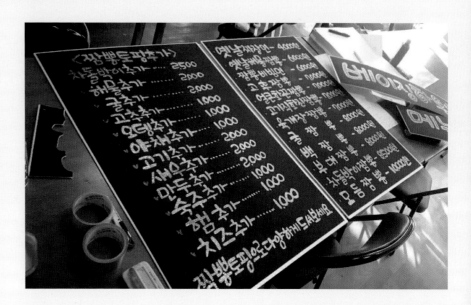

● 지역 축제, 박람회, 프리마켓 체험 활동 작품

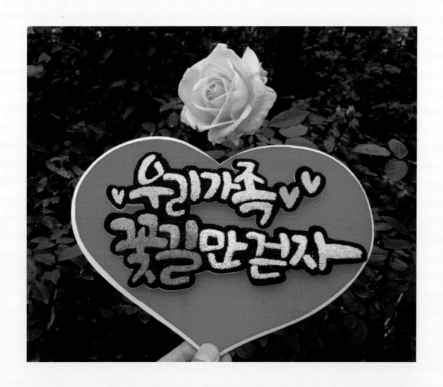

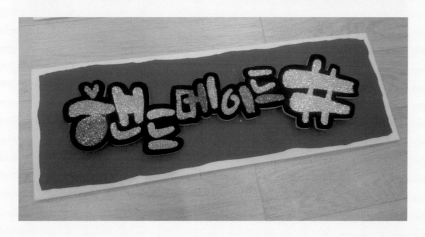

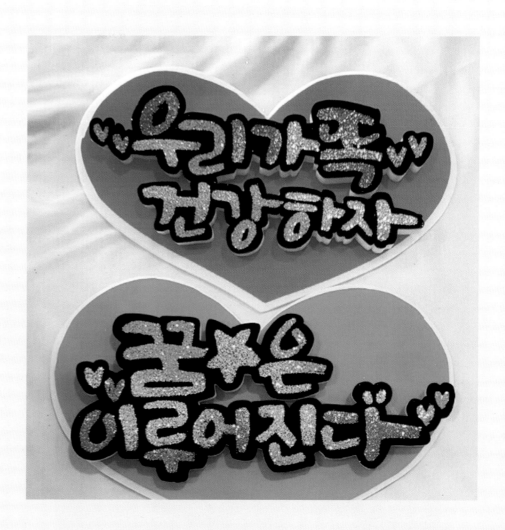